培養孩子的藝術氣息

就從 **小普羅藝術叢書** 開始!!

我喜歡系列

這是一套教導幼齡兒童認識色彩的藝術叢書,期望在幼兒初步接觸色彩時,能對色彩有正確的體會。

我喜歡紅色　我喜歡棕色　我喜歡黃色　我喜歡綠色　我喜歡藍色　我喜歡白色和黑色

 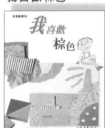

創意小畫家系列

這是一套指導小朋友如何使用繪畫媒材的藝術圖書,不僅介紹了媒材使用的基本原則,更加入了創意技法的學習,以培養小朋友豐沛的想像力與創造力。

蠟筆　水彩　色鉛筆　粉彩筆　彩色筆　廣告顏料

針對各年齡層的小朋友設計,
讓小朋友不僅學會感受色彩、運用各種畫具及基本畫圖原理
更能發揮想像力,成為一個天才小畫家!

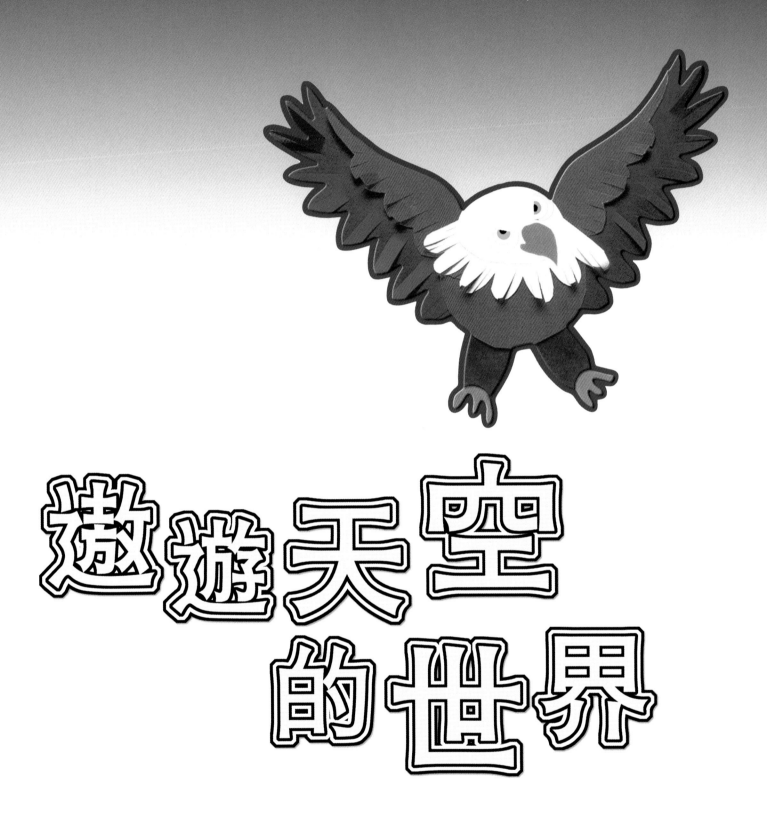

遨遊天空的世界

三民書局

好朋友的聯絡簿

1 停在窗口的蜻蜓

準備的材料：

一張黑色素描紙、各種顏色的
透明紙、一把剪刀或美工刀、膠帶
（黑色或透明膠帶）、黑色及白色的
色鉛筆各一支。

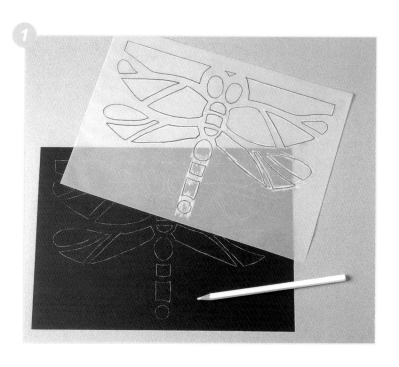

1.將 28 頁所附的蜻蜓圖案
的輪廓描在黑色的素描紙
上，記得要用白色的色鉛
筆去描，這樣子蜻蜓的輪
廓線才能夠在黑色的素描
紙上面顯現出來喔！

2.再用剪刀或是美工刀將
蜻蜓內部的圖案剪下來，
包括蜻蜓的翅膀、身體和
眼睛。

3.剪輪廓線時，刀法必須
乾淨俐落，如果有些地方
不需要被剪開而你卻不小
心將它剪斷了時，可以用
黑色或透明膠帶把不小心
剪破的地方補起來。

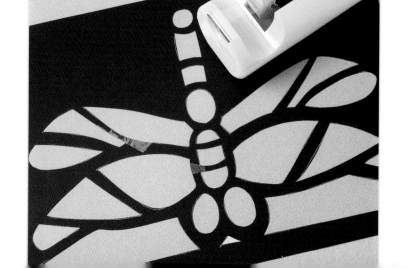

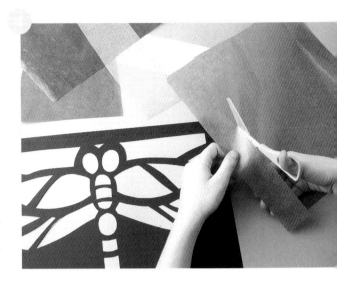

4. 接下來將各種顏色的透明紙拿出來剪，剪的形狀大小必須比從黑色素描紙上剪下來的面積的四邊都要大一些。

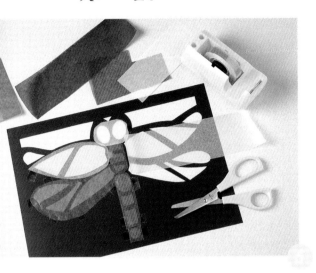

5. 將蜻蜓翻轉到小塊下貼在塊顏色都同面，最貼紙背面一個塊不同面，並用剛剛透明紙背面一換上透明紙。將剛剛透明紙背的每一個透明紙背好能夠換色的透明紙。

遊遊天空的世界

將做好的蜻蜓貼在窗戶的玻璃上，你會發現，只要太陽一出來，你的彩繪蜻蜓就會發出彩色的光芒喔！

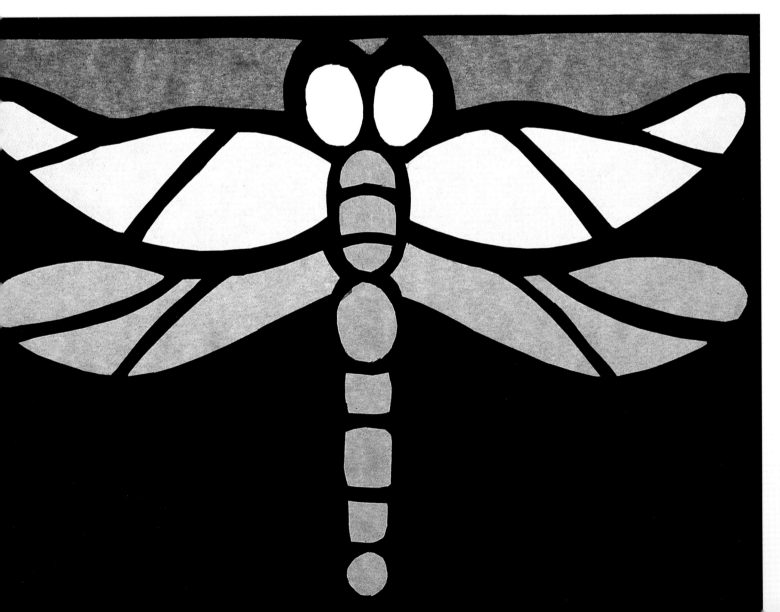

2 有ㄧˇ四ㄙˋ隻ㄓ翅ㄔˋ膀ㄅㄤˇ的ㄉㄜ˙小ㄒㄧㄠˇ風ㄈㄥ車ㄔㄜ

準備的材料：

一張素描紙、彩色筆、一把剪刀、
一支鉛筆、一根小木棍、一把尺。

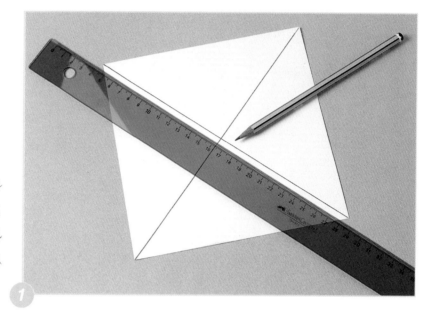

1. 將ㄐㄧㄤ素ㄙˋ描ㄇㄧㄠˊ紙ㄓˇ裁ㄘㄞˊ成ㄔㄥˊ每ㄇㄟˇ邊ㄅㄧㄢ邊ㄅㄧㄢ長ㄔㄤˊ17公ㄍㄨㄥ分ㄈㄣ的ㄉㄜ˙正ㄓㄥˋ方ㄈㄤ形ㄒㄧㄥˊ，再ㄗㄞˋ用ㄩㄥˋ黑ㄏㄟ色ㄙㄜˋ鉛ㄑㄧㄢ筆ㄅㄧˇ和ㄏㄢˋ直ㄓˊ尺ㄔˇ將ㄐㄧㄤ四ㄙˋ個ㄍㄜˋ對ㄉㄨㄟˋ角ㄐㄧㄠˇ連ㄌㄧㄢˊ接ㄐㄧㄝ成ㄔㄥˊ兩ㄌㄧㄤˇ條ㄊㄧㄠˊ相ㄒㄧㄤ互ㄏㄨˋ交ㄐㄧㄠ叉ㄔㄚ的ㄉㄜ˙對ㄉㄨㄟˋ角ㄐㄧㄠˇ線ㄒㄧㄢˋ。

2. 在ㄗㄞˋ素ㄙˋ描ㄇㄧㄠˊ紙ㄓˇ的ㄉㄜ˙任ㄖㄣˋ何ㄏㄜˊ一ㄧˊ個ㄍㄜˋ面ㄇㄧㄢˋ上ㄕㄤˋ，用ㄩㄥˋ橙ㄔㄥˊ色ㄙㄜˋ的ㄉㄜ˙彩ㄘㄞˇ色ㄙㄜˋ筆ㄅㄧˇ畫ㄏㄨㄚˋ上ㄕㄤˋ四ㄙˋ個ㄍㄜˋ像ㄒㄧㄤˋ翅ㄔˋ膀ㄅㄤˇ一ㄧˊ樣ㄧㄤˋ的ㄉㄜ˙形ㄒㄧㄥˊ狀ㄓㄨㄤˋ，再ㄗㄞˋ用ㄩㄥˋ黑ㄏㄟ色ㄙㄜˋ的ㄉㄜ˙彩ㄘㄞˇ色ㄙㄜˋ筆ㄅㄧˇ畫ㄏㄨㄚˋ出ㄔㄨ像ㄒㄧㄤˋ小ㄒㄧㄠˇ鳥ㄋㄧㄠˇ嘴ㄗㄨㄟˇ巴ㄅㄚ˙和ㄏㄢˋ鼻ㄅㄧˊ孔ㄎㄨㄥˇ一ㄧˊ樣ㄧㄤˋ的ㄉㄜ˙形ㄒㄧㄥˊ狀ㄓㄨㄤˋ。

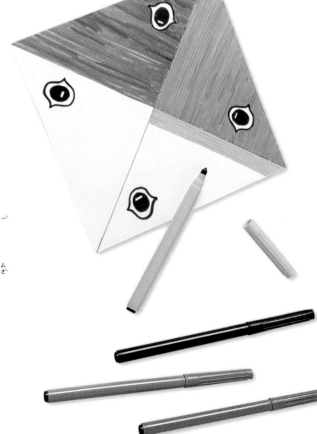

3. 再ㄗㄞˋ翻ㄈㄢ到ㄉㄠˋ圖ㄊㄨˊ畫ㄏㄨㄚˋ紙ㄓˇ的ㄉㄜ˙另ㄌㄧㄥˋ一ㄧˊ面ㄇㄧㄢˋ，在ㄗㄞˋ每ㄇㄟˇ一ㄧˋ隻ㄓ翅ㄔˋ膀ㄅㄤˇ上ㄕㄤˋ面ㄇㄧㄢˋ都ㄉㄡ各ㄍㄜˋ自ㄗˋ畫ㄏㄨㄚˋ上ㄕㄤˋ一ㄧˊ個ㄍㄜˋ眼ㄧㄢˇ睛ㄐㄧㄥ，剩ㄕㄥˋ餘ㄩˊ的ㄉㄜ˙空ㄎㄨㄥ白ㄅㄞˊ部ㄅㄨˋ分ㄈㄣ再ㄗㄞˋ用ㄩㄥˋ各ㄍㄜˋ種ㄓㄨㄥˇ不ㄅㄨˋ同ㄊㄨㄥˊ顏ㄧㄢˊ色ㄙㄜˋ的ㄉㄜ˙彩ㄘㄞˇ色ㄙㄜˋ筆ㄅㄧˇ塗ㄊㄨˊ上ㄕㄤˋ色ㄙㄜˋ塊ㄎㄨㄞˋ。

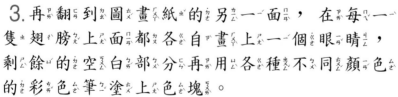

4.再用剪刀將先前所畫出來的對角線剪開，但是記得千萬不要一直剪到中心點的位置。

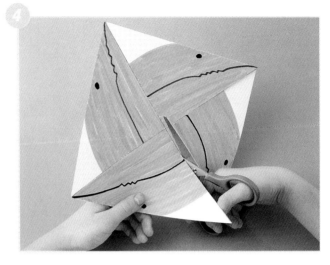

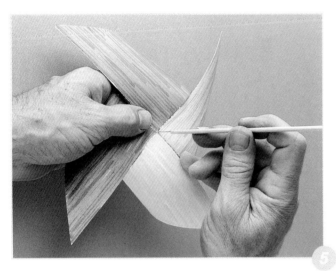

5.請長輩幫你將靠近小鳥眼睛部分的點連接起來，再用一支圓頭的大頭針穿過去，固定在一根木棍上，這樣就變成一個小風車了。

找一個有風的日子，將你的風車放到戶外，你就會發現風車上的四隻小鳥很開心的跳來跳去喔！

3 小蝴蝶，停下來休息一下吧！

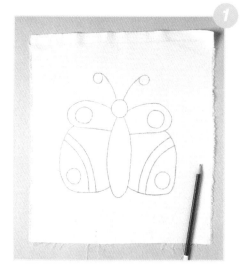

1. 在一塊素色的棉布上面畫一隻蝴蝶。

準備的材料：

一塊素色的棉布、黑色和其他彩色的毛線、白膠、一把小剪刀、一根圓頭的小木片、一支鉛筆、一個打洞器、一根小木棍。

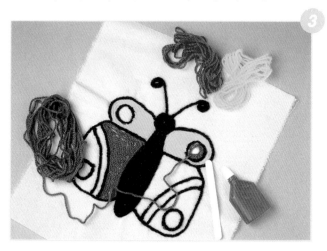

2. 在剛剛所畫的蝴蝶的輪廓線上面塗上白膠，然後沿著輪廓線貼上黑色的毛線，用圓頭的小木片慢慢的把毛線放上去貼好，這樣一來你就不會弄髒自己的雙手了。

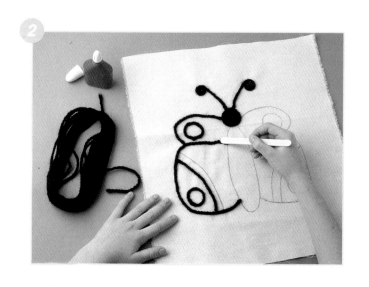

3. 等到黑色的毛線乾了之後，你就可以在蝴蝶身上不同的區塊裡，用不同顏色的毛線去貼滿，記得每一條毛線之間要相互靠緊，但是千萬不要相互重疊，這樣它們才能緊緊的貼在素色的棉布上面。

4. 剪下幾個小布條，先將小布條對摺，再用釘書機把這些布條固定在素色棉布上，布條對摺的空間必須足夠穿過一根木棍，好將棉布掛起來。

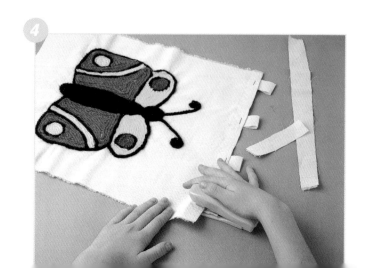

8

你現在已經完成一個很漂亮的、可以用來裝飾你房間的壁毯。

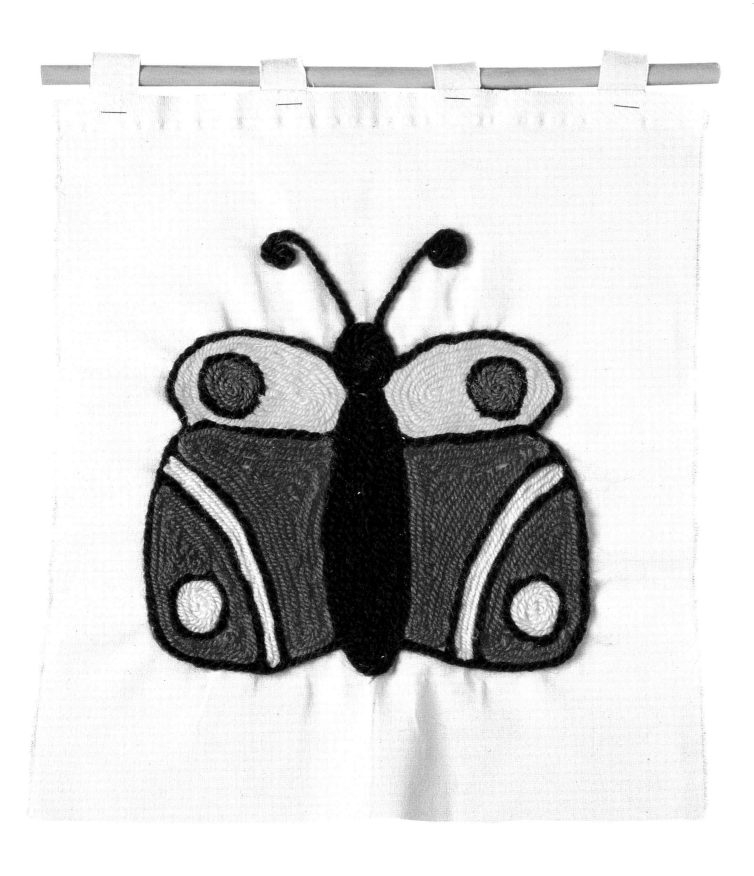

4 大(ㄉㄚˋ)老(ㄌㄠˇ)鷹(ㄧㄥ)， 展(ㄓㄢˇ)翅(ㄔˋ)飛(ㄈㄟ)翔(ㄒㄧㄤˊ)吧(ㄅㄚ)！

準備的材料：

白色、淡藍色、深藍色、淡綠色和深綠色的素描紙各一張、各種顏色的色紙、一把剪刀、一條口紅膠、一個打洞器、一支細字黑色簽字筆。

1. 在(ㄗㄞˋ)一(ㄧ)張(ㄓㄤ)淡(ㄉㄢˋ)藍(ㄌㄢˊ)色(ㄙㄜˋ)的(ㄉㄜ˙)素(ㄙㄨˋ)描(ㄇㄧㄠˊ)紙(ㄓˇ)上(ㄕㄤˋ)， 貼(ㄊㄧㄝ)上(ㄕㄤˋ)用(ㄩㄥˋ)手(ㄕㄡˇ)撕(ㄙ)下(ㄒㄧㄚˋ)的(ㄉㄜ˙)淡(ㄉㄢˋ)綠(ㄌㄩˋ)色(ㄙㄜˋ)和(ㄏㄢˋ)深(ㄕㄣ)綠(ㄌㄩˋ)色(ㄙㄜˋ)的(ㄉㄜ˙)素(ㄙㄨˋ)描(ㄇㄧㄠˊ)紙(ㄓˇ)來(ㄌㄞˊ)充(ㄔㄨㄥ)當(ㄉㄤ)高(ㄍㄠ)山(ㄕㄢ)的(ㄉㄜ˙)景(ㄐㄧㄥˇ)物(ㄨˋ)， 在(ㄗㄞˋ)同(ㄊㄨㄥˊ)一(ㄧ)張(ㄓㄤ)淡(ㄉㄢˋ)藍(ㄌㄢˊ)色(ㄙㄜˋ)的(ㄉㄜ˙)素(ㄙㄨˋ)描(ㄇㄧㄠˊ)紙(ㄓˇ)上(ㄕㄤˋ)方(ㄈㄤ)， 則(ㄗㄜˊ)貼(ㄊㄧㄝ)上(ㄕㄤˋ)也(ㄧㄝˇ)是(ㄕˋ)用(ㄩㄥˋ)手(ㄕㄡˇ)撕(ㄙ)下(ㄒㄧㄚˋ)來(ㄌㄞˊ)的(ㄉㄜ˙)藍(ㄌㄢˊ)色(ㄙㄜˋ)和(ㄏㄢˋ)白(ㄅㄞˊ)色(ㄙㄜˋ)素(ㄙㄨˋ)描(ㄇㄧㄠˊ)紙(ㄓˇ)來(ㄌㄞˊ)營(ㄧㄥˊ)造(ㄗㄠˋ)天(ㄊㄧㄢ)空(ㄎㄨㄥ)的(ㄉㄜ˙)雲(ㄩㄣˊ)彩(ㄘㄞˇ)。

2. 從(ㄘㄨㄥˊ) 29 頁(ㄧㄝˋ)描(ㄇㄧㄠˊ)下(ㄒㄧㄚˋ)老(ㄌㄠˇ)鷹(ㄧㄥ)身(ㄕㄣ)體(ㄊㄧˇ)的(ㄉㄜ˙)各(ㄍㄜˋ)個(ㄍㄜˋ)部(ㄅㄨˋ)分(ㄈㄣ)， 再(ㄗㄞˋ)將(ㄐㄧㄤ)它(ㄊㄚ)們(ㄇㄣ˙)描(ㄇㄧㄠˊ)到(ㄉㄠˋ)各(ㄍㄜˋ)種(ㄓㄨㄥˇ)顏(ㄧㄢˊ)色(ㄙㄜˋ)的(ㄉㄜ˙)色(ㄙㄜˋ)紙(ㄓˇ)上(ㄕㄤˋ)， 之(ㄓ)後(ㄏㄡˋ)用(ㄩㄥˋ)小(ㄒㄧㄠˇ)剪(ㄐㄧㄢˇ)刀(ㄉㄠ)將(ㄐㄧㄤ)形(ㄒㄧㄥˊ)狀(ㄓㄨㄤˋ)剪(ㄐㄧㄢˇ)下(ㄒㄧㄚˋ)來(ㄌㄞˊ)。

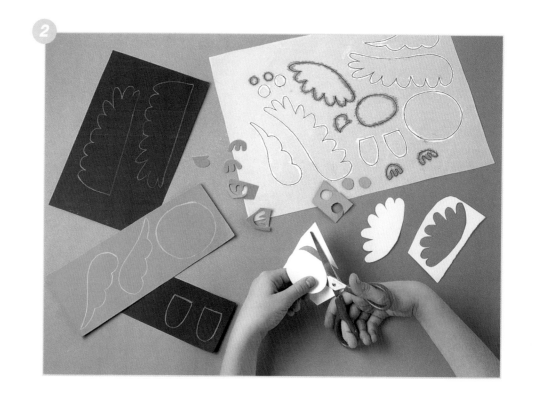

3.為了製造出羽毛的效果，在老鷹翅膀還有脖子羽毛的下方，各自剪出一些小缺口就行了。

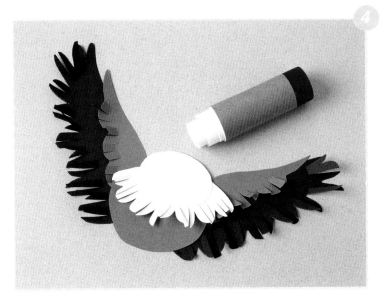

4.依照下列的順序，用口紅膠將老鷹的身體各部分拼貼起來。首先將黑色和咖啡色的翅膀貼在一起，然後再貼上身體，最後才貼上頸部的羽毛以及老鷹的頭部。

5.至於老鷹的眼睛，則用深綠色和白色分別剪出兩個大小不同的圓圈，重疊貼在一起，再用打洞器剪下淺綠色的圓貼在上面，並且用黑色的簽字筆畫上眼睛的瞳孔。最後，再用剪刀把兩個眼睛各剪掉一部分。

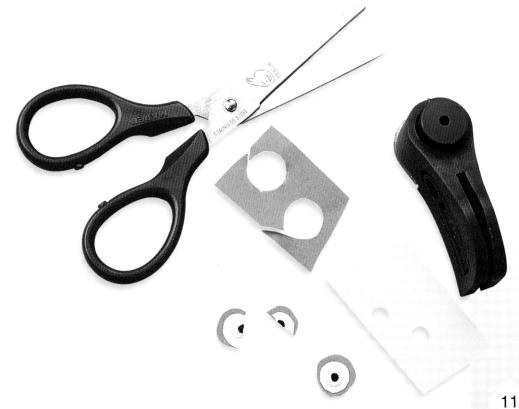

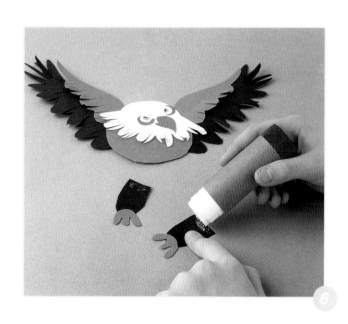

6. 最後的階段是將老鷹貼在它的雙老鷹的嘴巴和眼睛貼在老鷹的固定在老鷹的頭上，並且將老鷹爪子貼好即可。腳和爪子貼在老鷹身體的下方。

再將你的老鷹擺在之前完成的風景上面。看！你的老鷹已經開始在天空中飛翔了。

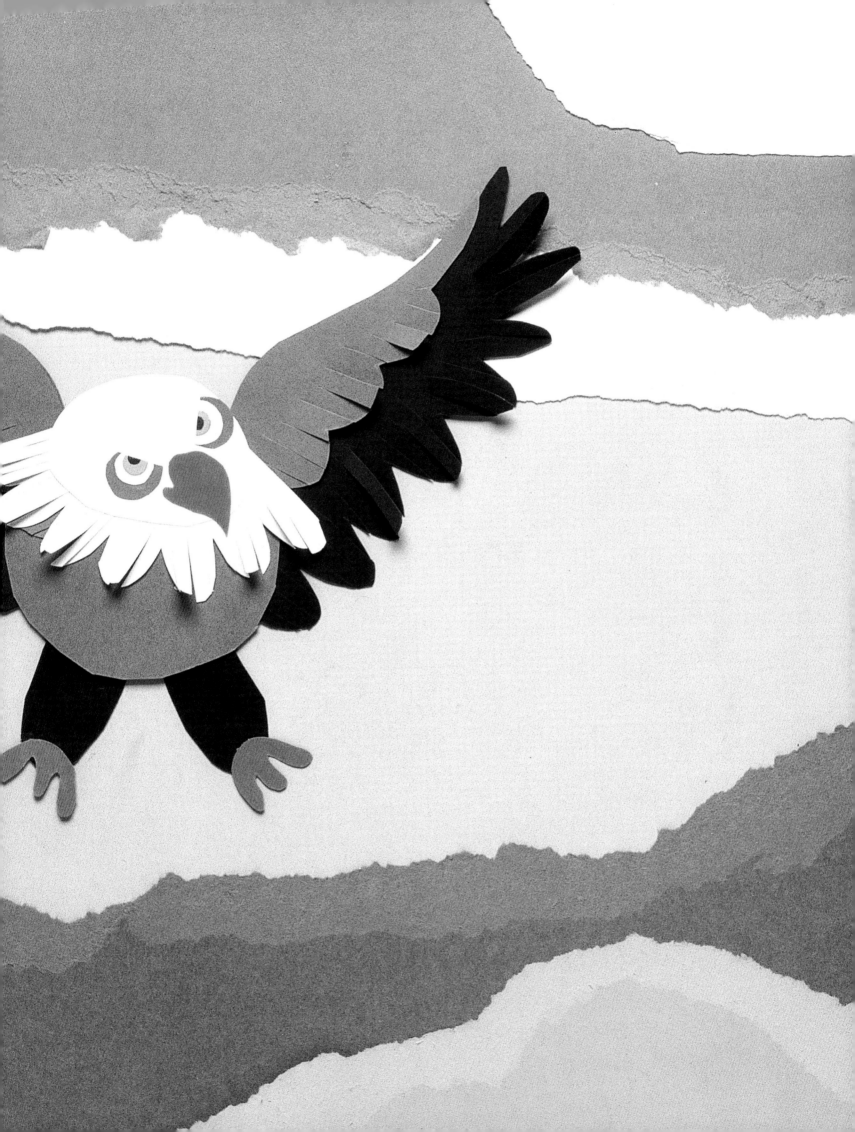

5 在雲彩中的昆蟲

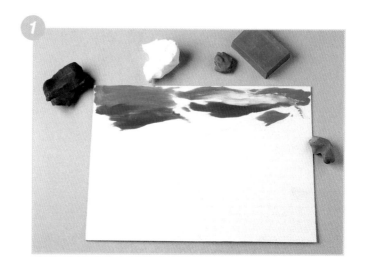

準備的材料：
各種顏色的油性黏土、一小塊
三夾板或是厚紙板、一小根木棍。

1. 用你的手指頭，將藍色和白色的黏土平推黏在一小塊三夾板或厚紙板上，把它做成天空的樣子。

2. 在木板下面的角落裡，用褐色黏土捏出一根樹幹和幾根小樹枝黏上去，並加上一些綠色的葉子。在與樹幹成對角的角落裡，用黃色黏土貼上太陽，並用手指頭將黏土往外推開成太陽的光芒。

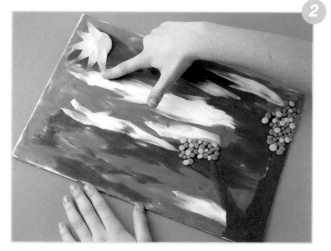

3. 接著開始用黏土做昆蟲，先從小蜜蜂開始。用黃色做小蜜蜂的頭部和身體，再貼上白色的翅膀和眼睛，最後用黑色貼上蜜蜂身上的橫條紋、頭上的觸角和眼珠子。大部分昆蟲頭頂上的觸角都有傳遞訊息和相互溝通的功能。

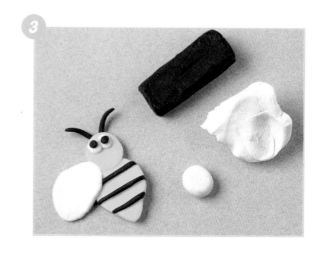

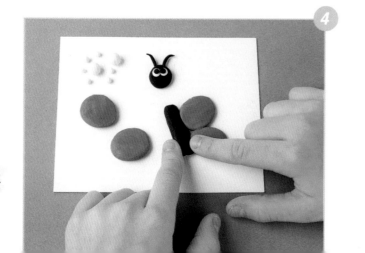

4. 至於小蝴蝶，則用黑色黏土來做它的身體、頭部、頭頂上的觸角和眼珠子，它的翅膀就用紫色黏土去做吧，眼睛和翅膀上的花紋就用白色黏土貼喔。

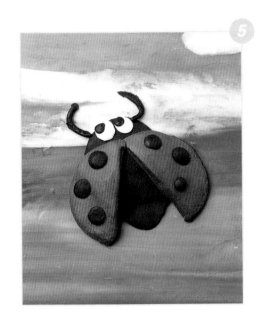

5.小瓢蟲就用黑色黏土做它的身體、頭部、頭頂上的觸角、眼珠子，還有翅膀上的小圓點，翅膀就改用紅色黏土，至於白色黏土則用來做眼睛的白眼球囉！

6.用小木棍的尖端在樹梢上畫出蜘蛛的蜘蛛網來，再用黑色和白色做出一隻蜘蛛貼在上面。

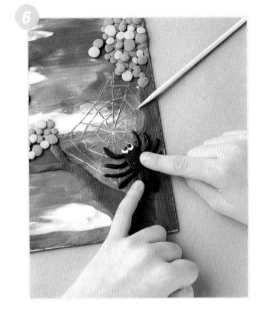

看！這個用橙色、白色和黑色黏土所做出來的太陽的臉笑得多麼開心啊！在它旁邊的小昆蟲們又是多麼幸福啊！

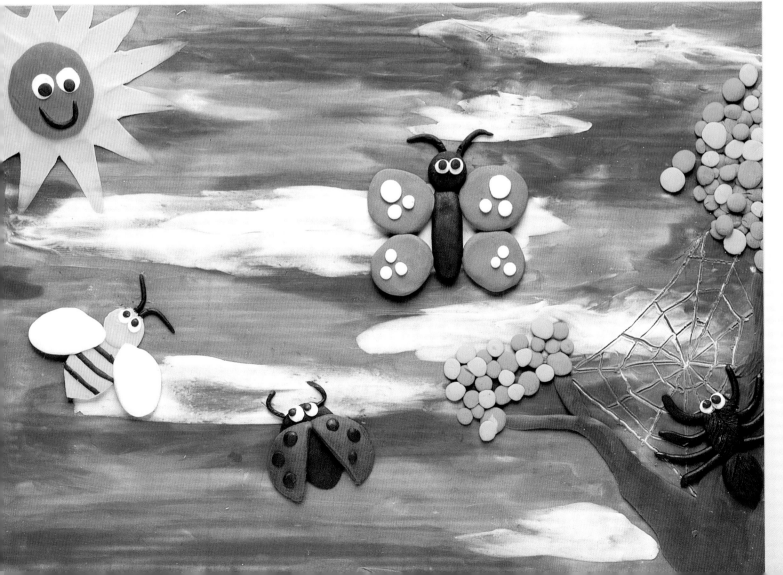

6 有小鳥飛翔的賀卡

1. 將 A3 大小的素描紙裁成兩半，把其中一半分成寬 7 公分大小的塊面六份，再將這六份摺成扇形。

2. 從 30 頁的圖形裡描下小鳥的圖案，再將其中的半邊描在第一個扇頁上面。

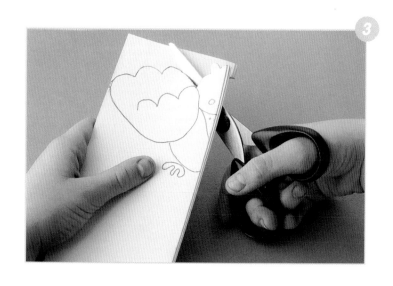

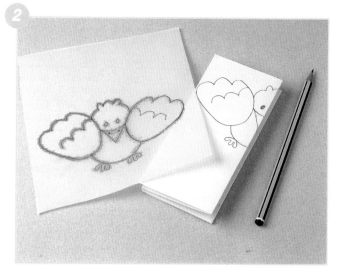

3. 先不要把扇形打開，直接用剪刀沿著小鳥圖案的輪廓線上方剪下來。

4. 將扇頁打開，並且將剩餘的小鳥圖案描上去。

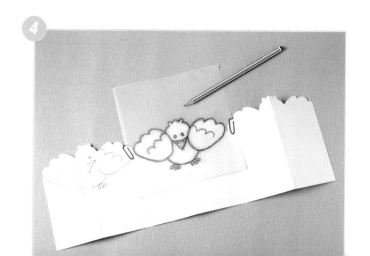

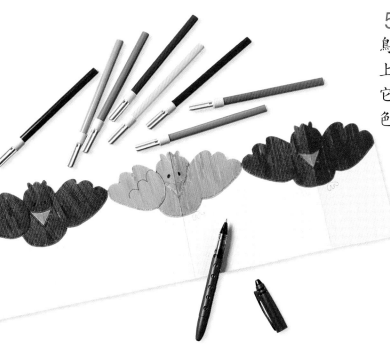

5. 用各種不同顏色的彩色筆為小鳥塗上顏色，它們的嘴巴則是塗上橙色。至於小鳥身上的細節和它的眼睛，則改用筆頭較細的黑色彩色筆去畫。

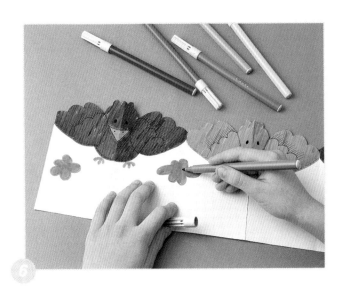

6. 最後，用橙色彩色筆畫上小鳥的腳，並且用藍色畫上幾朵雲，以及幾朵漂亮的小花就大功告成了。

你再也不想把賀卡閤起來了，因為這樣你才可以一直欣賞每一隻小鳥美麗的飛翔。

7 你ㄋㄧˇ的ㄉㄜ想ㄒㄧㄤˇ像ㄒㄧㄤˋ力ㄌㄧˋ長ㄓㄤˇ了ㄌㄜ翅ㄔˋ膀ㄅㄤˇ喔ㄛ！

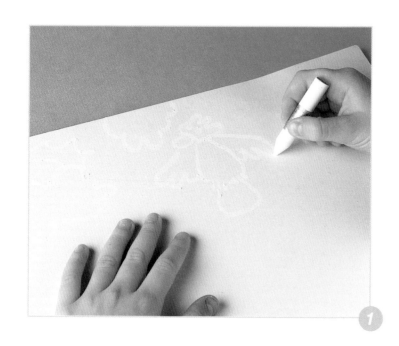

1. 用ㄩㄥˋ白ㄅㄞˊ色ㄙㄜˋ蠟ㄌㄚˋ筆ㄅㄧˇ將ㄐㄧㄤ 20 到ㄉㄠˋ 21 頁ㄧㄝˋ的ㄉㄜ圖ㄊㄨˊ案ㄢˋ描ㄇㄧㄠˊ在ㄗㄞˋ白ㄅㄞˊ色ㄙㄜˋ的ㄉㄜ素ㄙㄨˋ描ㄇㄧㄠˊ紙ㄓˇ上ㄕㄤˋ，也ㄧㄝˇ許ㄒㄩˇ你ㄋㄧˇ會ㄏㄨㄟˋ覺ㄐㄩㄝˊ得ㄉㄜ畫ㄏㄨㄚˋ了ㄌㄜ之ㄓ後ㄏㄡˋ也ㄧㄝˇ看ㄎㄢˋ不ㄅㄨˋ出ㄔㄨ來ㄌㄞˊ到ㄉㄠˋ底ㄉㄧˇ畫ㄏㄨㄚˋ了ㄌㄜ些ㄒㄧㄝ什ㄕㄣˊ麼ㄇㄜ，但ㄉㄢˋ是ㄕˋ只ㄓˇ要ㄧㄠˋ光ㄍㄨㄤ線ㄒㄧㄢˋ強ㄑㄧㄤˊ一ㄧ點ㄉㄧㄢˇ，就ㄐㄧㄡˋ可ㄎㄜˇ以ㄧˇ看ㄎㄢˋ得ㄉㄜ出ㄔㄨ來ㄌㄞˊ了ㄌㄜ。

2. 將ㄐㄧㄤ水ㄕㄨㄟˇ彩ㄘㄞˇ顏ㄧㄢˊ料ㄌㄧㄠˋ準ㄓㄨㄣˇ備ㄅㄟˋ好ㄏㄠˇ，再ㄗㄞˋ用ㄩㄥˋ一ㄧ些ㄒㄧㄝ水ㄕㄨㄟˇ將ㄐㄧㄤ顏ㄧㄢˊ料ㄌㄧㄠˋ稀ㄒㄧ釋ㄕˋ，並ㄅㄧㄥˋ且ㄑㄧㄝˇ先ㄒㄧㄢ用ㄩㄥˋ黃ㄏㄨㄤˊ色ㄙㄜˋ、橙ㄔㄥˊ色ㄙㄜˋ和ㄏㄢˋ紅ㄏㄨㄥˊ色ㄙㄜˋ畫ㄏㄨㄚˋ太ㄊㄞˋ陽ㄧㄤˊ的ㄉㄜ部ㄅㄨˋ分ㄈㄣ。

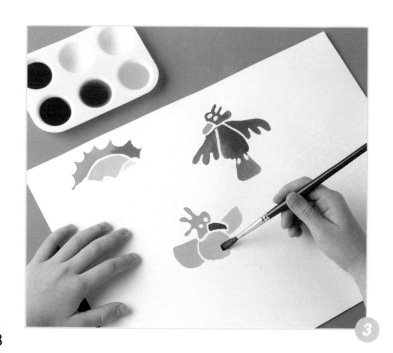

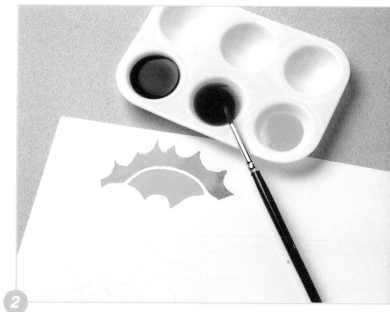

3. 用ㄩㄥˋ粉ㄈㄣˇ紅ㄏㄨㄥˊ色ㄙㄜˋ、黃ㄏㄨㄤˊ色ㄙㄜˋ和ㄏㄢˋ紅ㄏㄨㄥˊ色ㄙㄜˋ為ㄨㄟˋ小ㄒㄧㄠˇ鳥ㄋㄧㄠˇ塗ㄊㄨˊ上ㄕㄤˋ顏ㄧㄢˊ色ㄙㄜˋ。

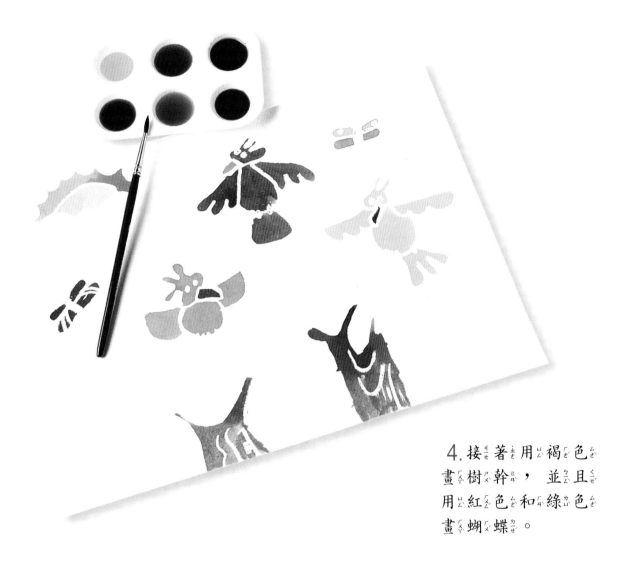

4. 接著用褐色畫樹幹，並且用紅色和綠色畫蝴蝶。

5. 至於樹葉的部分，就用綠色、黃色和藍色任意調在一起，以便製造色調上的變化。

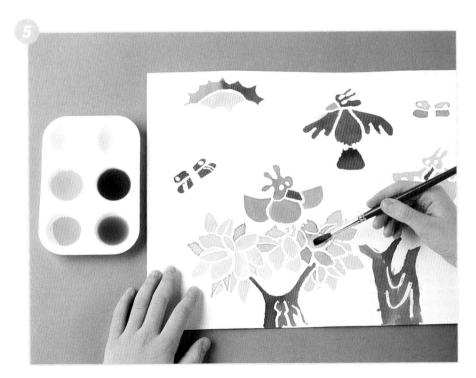

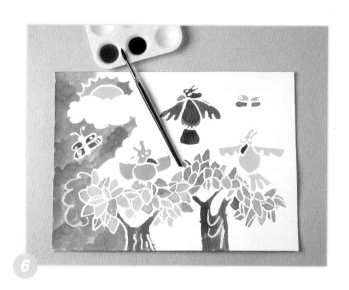

6.最後，用藍色和淺紫色畫天空，但是記得留下一些空白當作是雲彩喔！

看！水彩顏料的顏色並沒有辦法蓋掉白色的蠟筆線條喔！很新奇，不是嗎？

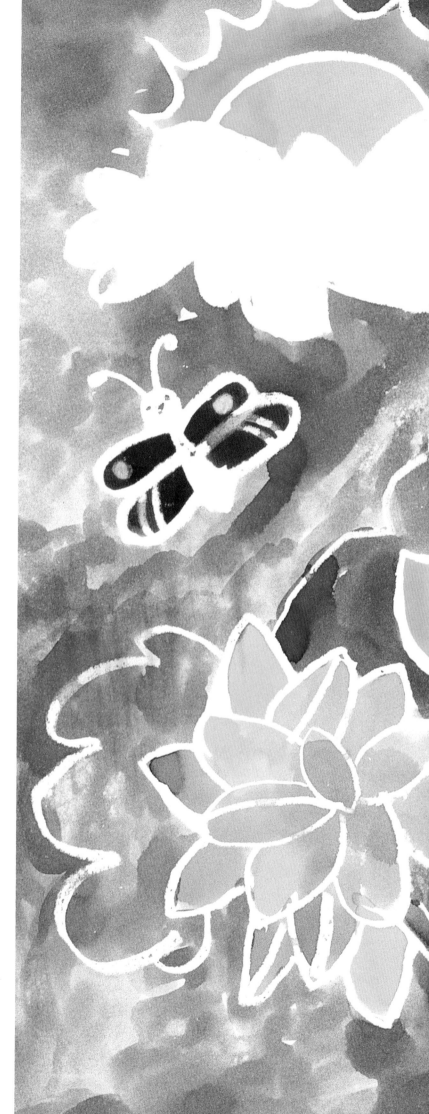

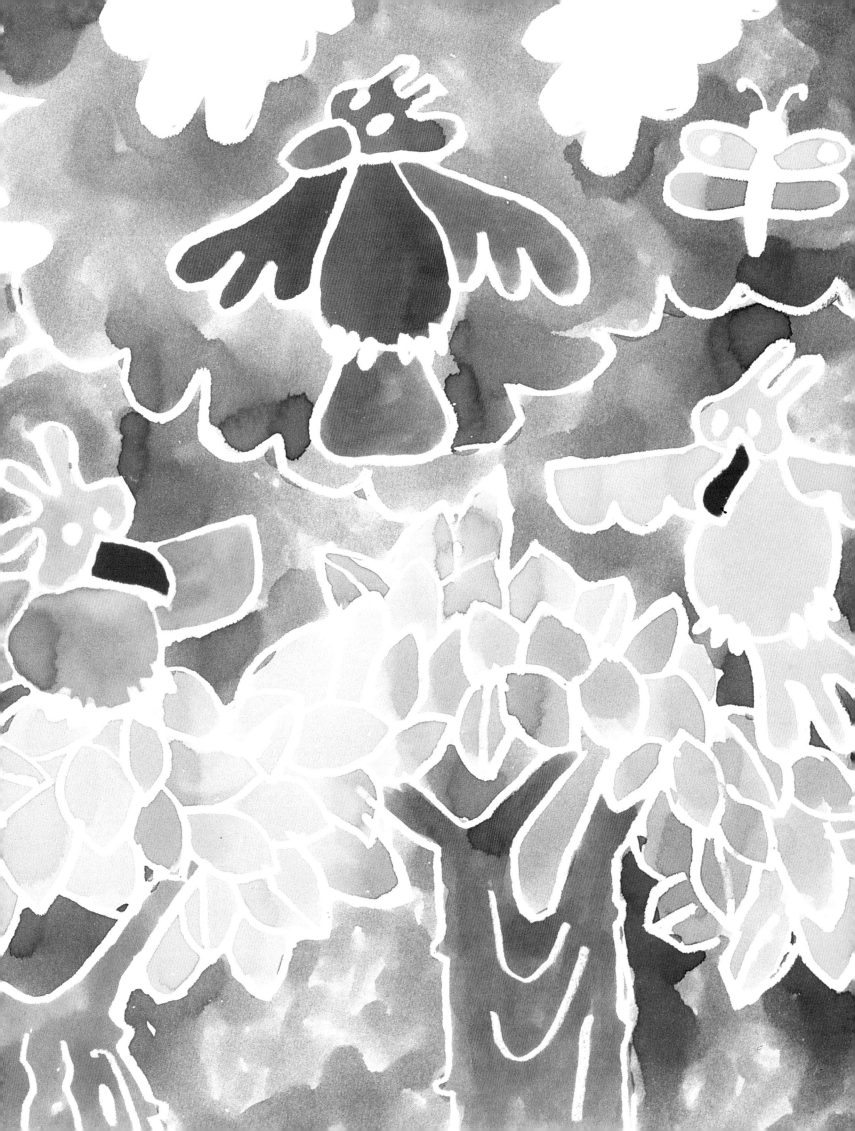

8 是ㄕ蝙ㄅㄧㄢ蝠ㄈㄨ嗎ㄇㄚ？ 多ㄉㄨㄛ麼ㄇㄜ滑ㄏㄨㄚ稽ㄐㄧ啊ㄚ！

準備的材料：

一張有蝙蝠的圖片、各種顏色的廣
告顏料、一把剪刀、口紅膠、一張白
色素描紙、一支水彩筆、一支鉛筆、
一把尺。

1.首ㄕㄡ先ㄒㄧㄢ，　找ㄓㄠ出ㄔㄨ一ㄧ張ㄓㄤ有ㄧㄡ蝙ㄅㄧㄢ蝠ㄈㄨ圖ㄊㄨ
案ㄢ的ㄉㄜ照ㄓㄠ片ㄆㄧㄢ，你ㄋㄧ可ㄎㄜ以ㄧ從ㄘㄨㄥ雜ㄗㄚ誌ㄓ上ㄕㄤ
剪ㄐㄧㄢ下ㄒㄧㄚ來ㄌㄞ，　或ㄏㄨㄛ是ㄕ從ㄘㄨㄥ書ㄕㄨ上ㄕㄤ（例ㄌㄧ如ㄖㄨ
本ㄅㄣ書ㄕㄨ）　彩ㄘㄞ色ㄙㄜ影ㄧㄥ印ㄧㄣ下ㄒㄧㄚ來ㄌㄞ。

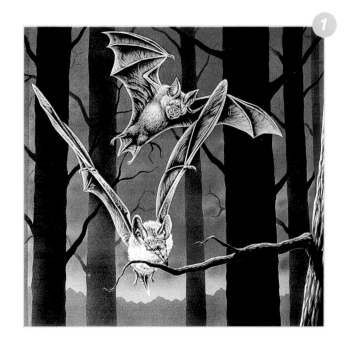

2.用ㄩㄥ尺ㄔ和ㄏㄜ鉛ㄑㄧㄢ筆ㄅㄧ將ㄐㄧㄤ你ㄋㄧ所ㄙㄨㄛ影ㄧㄥ印ㄧㄣ
下ㄒㄧㄚ來ㄌㄞ的ㄉㄜ圖ㄊㄨ案ㄢ分ㄈㄣ割ㄍㄜ成ㄔㄥ 3 公ㄍㄨㄥ分ㄈㄣ
寬ㄎㄨㄢ的ㄉㄜ長ㄔㄤ條ㄊㄧㄠ。

3.再ㄗㄞ用ㄩㄥ剪ㄐㄧㄢ刀ㄉㄠ沿ㄧㄢ著ㄓㄜ鉛ㄑㄧㄢ筆ㄅㄧ線ㄒㄧㄢ剪ㄐㄧㄢ
成ㄔㄥ一ㄧ個ㄍㄜ個ㄍㄜ的ㄉㄜ長ㄔㄤ條ㄊㄧㄠ。

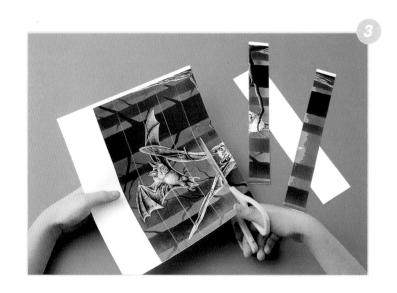

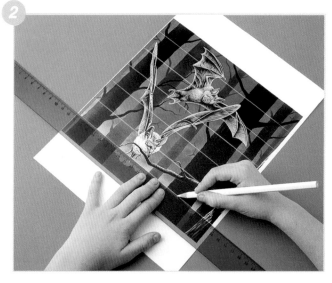

4.再ㄗㄞ將ㄐㄧㄤ剪ㄐㄧㄢ下ㄒㄧㄚ來ㄌㄞ的ㄉㄜ長ㄔㄤ條ㄊㄧㄠ間ㄐㄧㄢ隔ㄍㄜ開ㄎㄞ來ㄌㄞ
貼ㄊㄧㄝ在ㄗㄞ白ㄅㄞ色ㄙㄜ素ㄙㄨ描ㄇㄧㄠ紙ㄓ上ㄕㄤ，　注ㄓㄨ意ㄧ，每ㄇㄟ
一ㄧ個ㄍㄜ長ㄔㄤ條ㄊㄧㄠ之ㄓ間ㄐㄧㄢ的ㄉㄜ距ㄐㄩ離ㄌㄧ都ㄉㄡ必ㄅㄧ須ㄒㄩ是ㄕ
3 公ㄍㄨㄥ分ㄈㄣ。

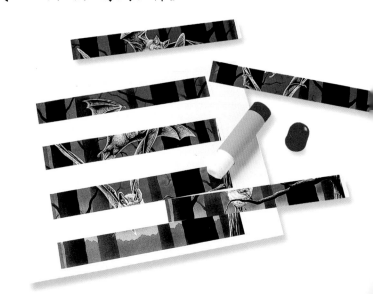

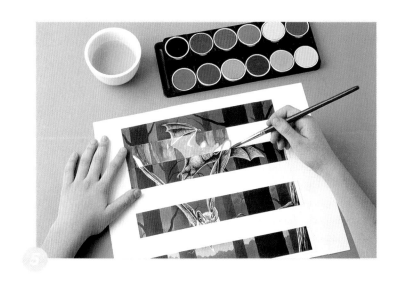

5. 再用廣告顏料將空白的部分，根據之前的印象畫上去。

透過這個方法，你可以充分發揮個人的能力，成功的將原來照片中的蝙蝠變成屬於你的創作。

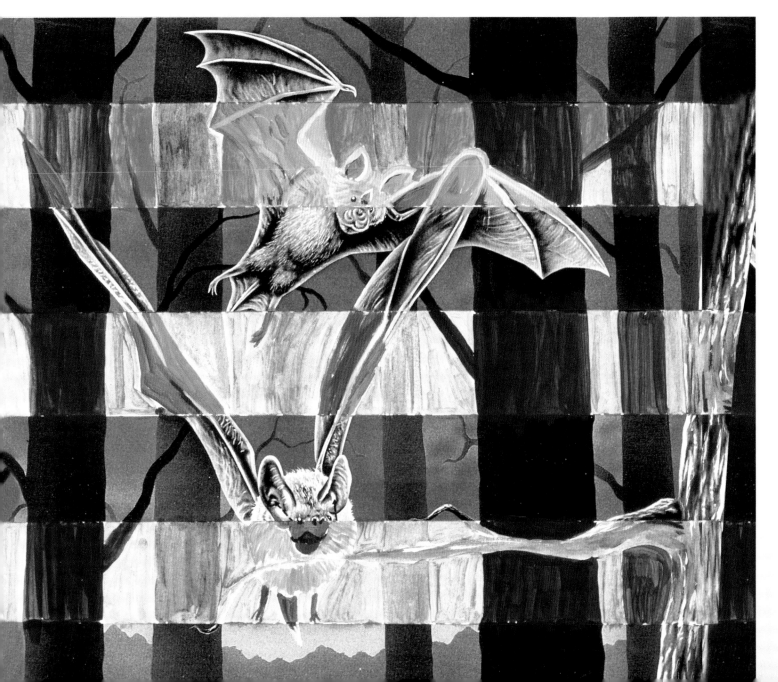

9 摩擦它，它就會有顏色喔！

準備的材料：
粉彩紙、多種顏色的粉彩筆。

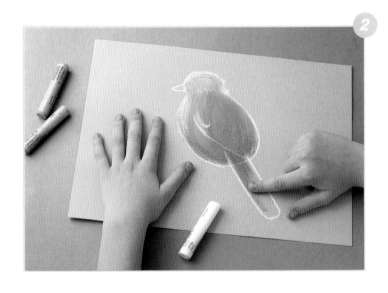

1. 在一張粉彩紙上，用白色粉彩筆畫上小鳥的輪廓。畫一個大圓圈當小鳥的身體，小圓圈當作小鳥的頭，一個小三角形作為小鳥的嘴巴，一個長橢圓形作為小鳥的尾巴。

2. 用藍色和綠色粉彩筆開始畫小鳥的羽毛，你可以用手指頭把顏色混合在一起。可以多次反覆這個步驟，一直到獲得你所期望的效果為止，最後再用白色粉彩筆畫上一些比較突出的羽毛。

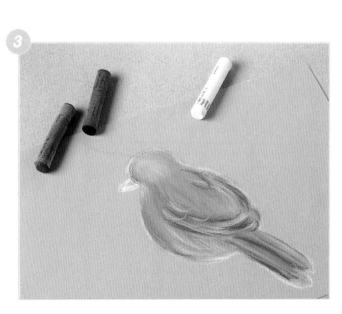

3. 用顏色比較深的藍灰色和灰色粉彩筆勾勒出小鳥的翅膀，並且用白色畫一些比較明亮的地方。

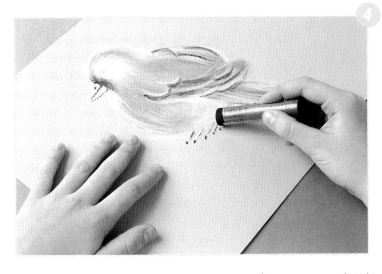

4. 至於小鳥的嘴巴和腳，可以用白色、灰色和黑色去畫。

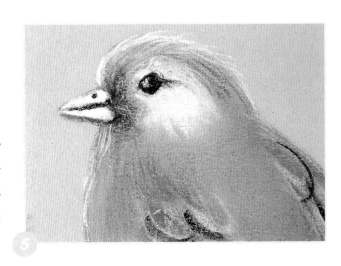

5. 在這幅作品裡，小鳥的眼睛很重要，它能讓小鳥看起來栩栩如生。先用灰色畫眼睛，再用黑色畫瞳孔，接著用白色在瞳孔上方畫上一點點的反光。

畫上一根樹枝，現在，你畫的小鳥終於準備好可以飛翔了。

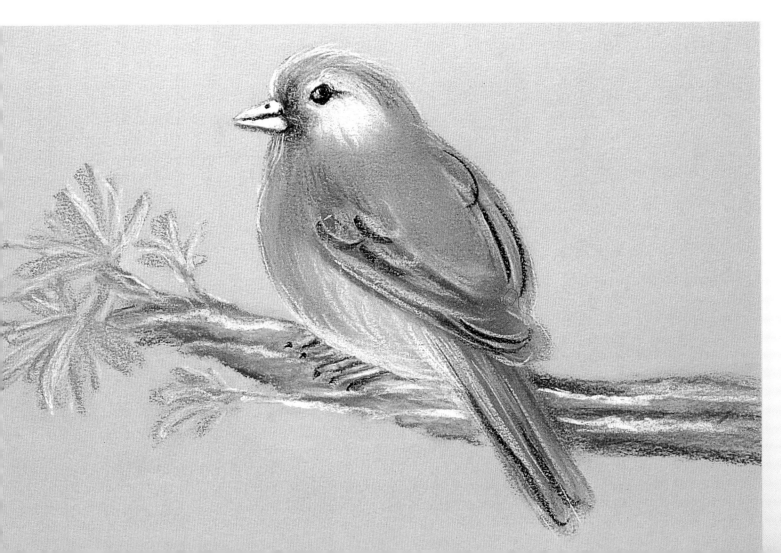

10 現在，把自己打扮成一隻小鳥吧

1. 利用 31 頁的紙型將面具的圖案描下來，再用剪刀沿著輪廓線剪下來，然後用錐子把眼睛的地方挖出洞來。

準備的材料：
一張 A4 白色素描紙、一把剪刀、一些衛生紙、一個塑膠容器、一罐白膠、一支水彩筆、一些廣告顏料、一條橡皮繩、一支黑色簽字筆、一支錐子。

2. 在工作桌上擺好塑膠容器，將面具放進去，再撕一些衛生紙。先將衛生紙弄皺之後，再用白膠黏貼在面具上，這樣比較容易黏出一些厚度來。將面具從塑膠容器中取出，放在一旁等待陰乾。

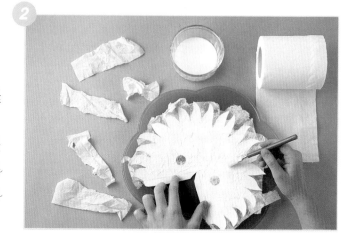

3. 當面具乾透了之後，就可以把超出輪廓線的衛生紙剪掉，接著將黃色、橘色和白色的廣告顏料混在一起替面具上色，小鳥嘴巴的部分則塗上橙色廣告顏料。

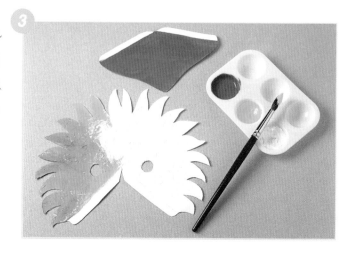

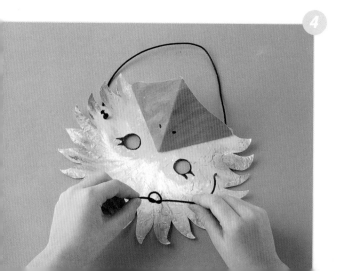

4. 把小鳥嘴巴摺成立體形狀，再將它黏貼在小鳥面具上面，先輕輕壓住黏貼部分，直到膠完全乾了為止，再用黑色簽字筆畫小鳥眼睛的四周以及鼻孔。接著，就在面具的兩邊各穿一個小洞，以便將橡皮繩綁上去。

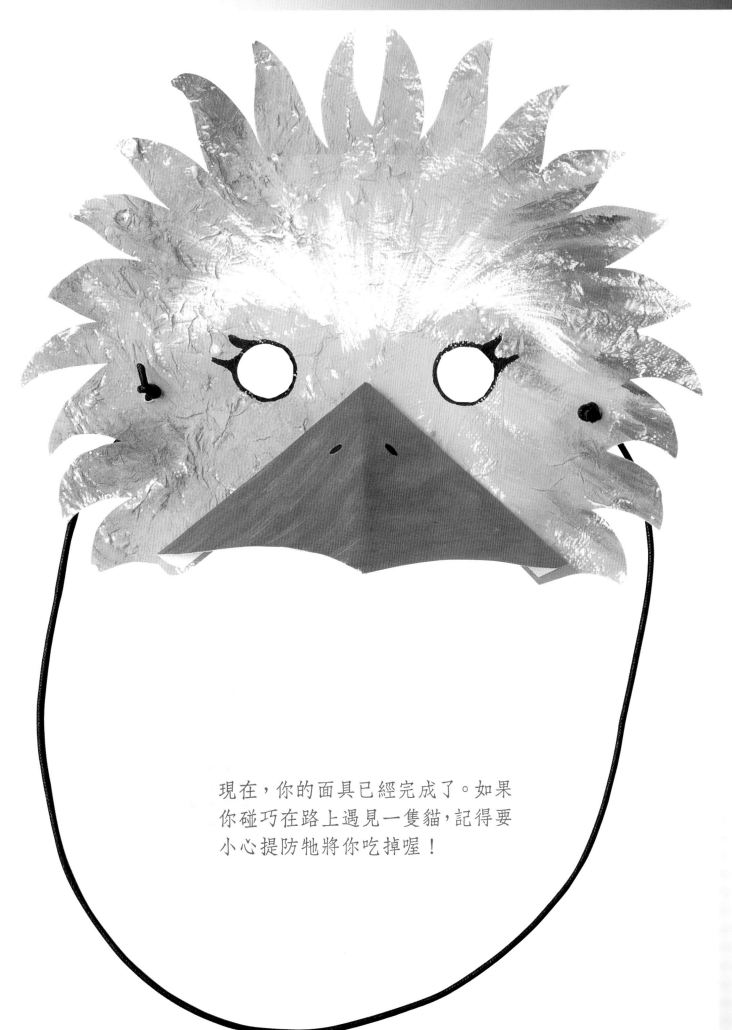

現在，你的面具已經完成了。如果
你碰巧在路上遇見一隻貓，記得要
小心提防牠將你吃掉喔！

停在窗口的蜻蜓

4–5 頁

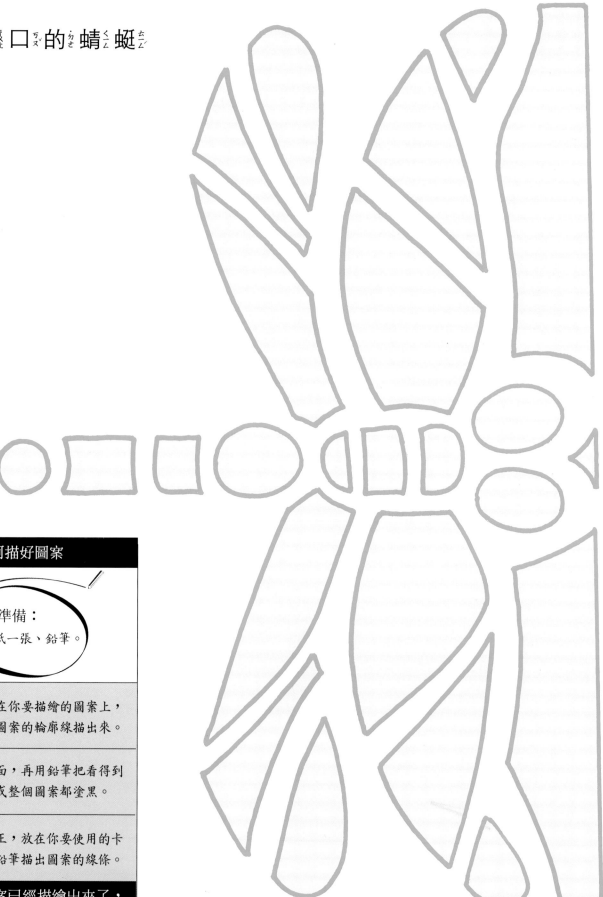

如何描好圖案

你要準備：
描圖紙一張、鉛筆。

- 把描圖紙放在你要描繪的圖案上，
 用鉛筆順著圖案的輪廓線描出來。

- 將描圖紙翻面，再用鉛筆把看得到
 線條的部分或整個圖案都塗黑。

- 把描圖紙翻正，放在你要使用的卡
 紙上，再用鉛筆描出圖案的線條。

**現在你的圖案已經描繪出來了，
可以進行下一個步驟囉！**

大ㄉㄚˋ老ㄌㄠˇ鷹ㄧㄥ， 展ㄓㄢˇ翅ㄔˋ飛ㄈㄟ翔ㄒㄧㄤˊ吧ㄅㄚ！

10–13 頁

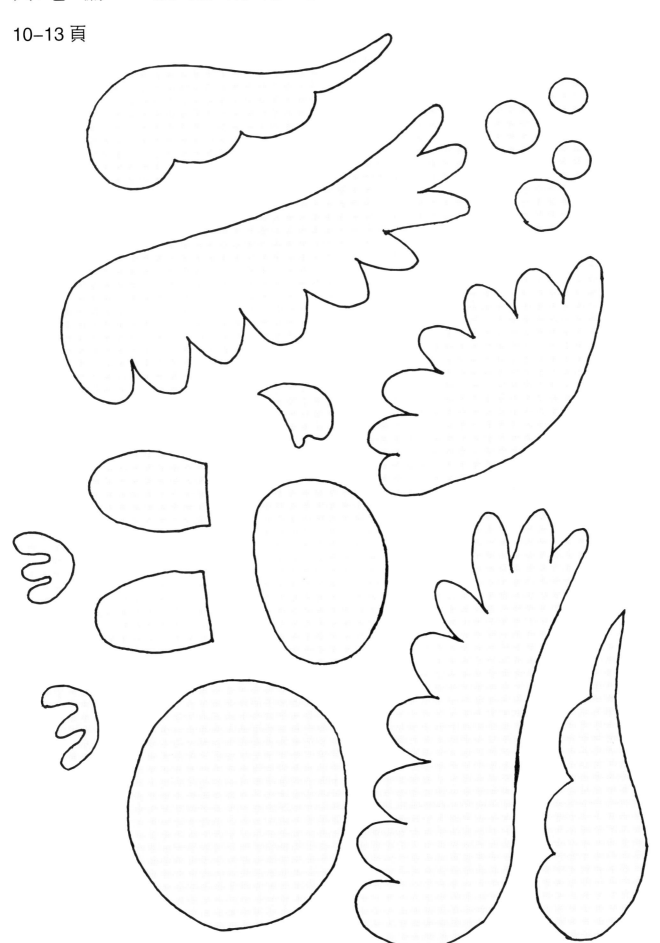

遨遊天空的世界

有小鳥飛翔的賀卡

16–17 頁

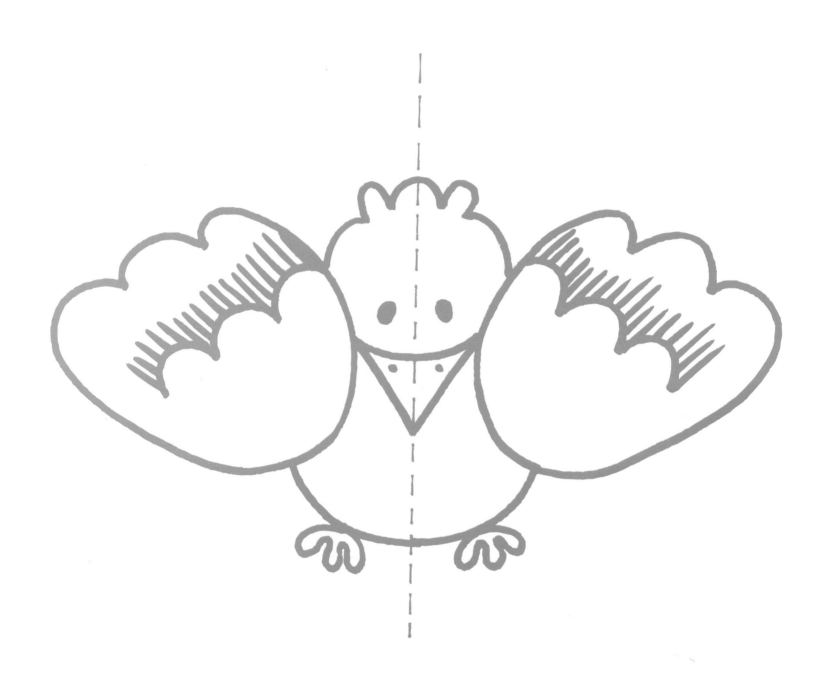

現_{ㄒㄧㄢˋ}在_{ㄗㄞˋ}， 把_{ㄅㄚˇ}自_{ㄗˋ}己_{ㄐㄧˇ}打_{ㄉㄚˇ}扮_{ㄅㄢˋ}成_{ㄔㄥˊ}一_ㄧ隻_ㄓ小_{ㄒㄧㄠˇ}鳥_{ㄋㄧㄠˇ}吧_{ㄅㄚ}！

26–27 頁

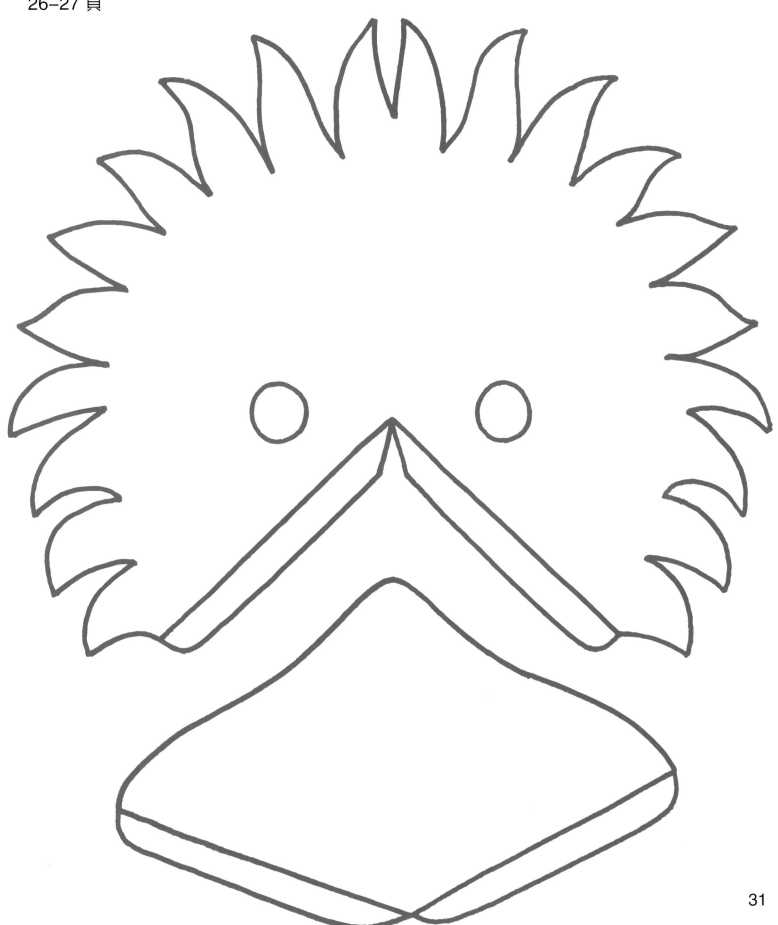

31

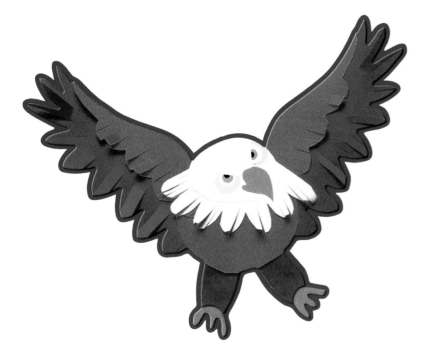

三個貼心的小建議

· 相當重要的一點是，在孩子身邊最好能夠有一位大人陪伴著，這樣不但在他有困難的時候可以給予幫助，更能在他完成作品時給他鼓勵。

· 最好能夠給孩子一個適當的工作空間，如此一來他們才能夠安靜且安心的練習，而不用擔心弄壞桌子。此外，還必須教導他們注意家具的清潔，例如：在地面或桌上先蓋上一塊塑膠布。

· 應該教導孩子如何正確使用可能有危險性的工具，如錐子、美工刀、剪刀之類的。這是大人應該事先教育他們的，並且讓他們養成在每一次的使用過程中，都能夠以嚴謹的態度去面對。

透過素描、彩繪、拼貼……等活動
來豐富小孩的創造力

恐龍大帝國

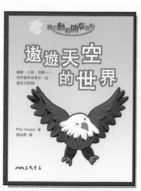

遨遊天空的世界

海底王國

森林之王

動物農場

馬丁叔叔的花園

森林樂園

極地風光

國家圖書館出版品預行編目資料

遨遊天空的世界 / Pilar Amaya著;陳淑華譯.－－初
版一刷.－－臺北市；三民，2004
　　面；　　公分－－(小普羅藝術叢書. 我的動物朋
　　友系列)
譯自：El Cielo es Tuyo
ISBN 957-14-3966-5　　(精裝)

1.美勞

999　　　　　　　　　　　　　　　　　92020941

網路書店位址　http://www.sanmin.com.tw

© **遨遊天空的世界**

著作人　Pilar Amaya
譯　者　陳淑華
發行人　劉振強
著作財　三民書局股份有限公司
產權人　臺北市復興北路386號
發行所　三民書局股份有限公司
　　　　地址 / 臺北市復興北路386號
　　　　電話 / (02)25006600
　　　　郵撥 / 0009998-5
印刷所　三民書局股份有限公司
門市部　復北店 / 臺北市復興北路386號
　　　　重南店 / 臺北市重慶南路一段61號
初版一刷　2004年1月
編　號　S 941161
基本定價　參元捌角
行政院新聞局登記證局版臺業字第〇二〇〇號

有著作權‧不准侵害

ISBN　957-14-3966-5　　(精裝)

兒童文學叢書

音樂家系列

有人說，巴哈的音樂是上帝創造世界之前與自己的對話，
有人說，莫札特的音樂是上帝賜給人間最美的禮物，
沒有音樂的世界，我們失去的是夢想和希望……

每一個跳動音符的背後，到底隱藏了什麼樣的淚水和歡笑？
且看十位音樂大師，如何譜出心裡的風景……